倪元璐

（1593〜1644）

藝者，乃道、德、仁之見於形器者，六藝之類是也：末學之所共習，亦聖人之所不遺。要惟涉獵涵泳，使其心有寄而不滯，如善泳水者，但浮於其上而不溺，得水之趣而無其害……

——倪元璐

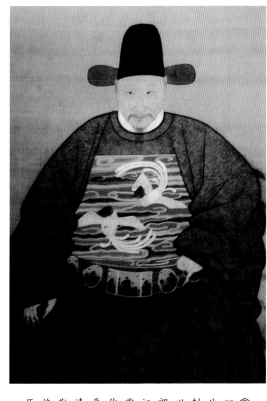

《倪元璐畫像》 軸 絹本著色
147.8×76公分 安徽省博物館藏

此畫像約於清康熙二十六年以前制作，身著補服，形象肅穆，用以別一般文人寫真的庶民風調。倪元璐字玉汝，號鴻寶，浙江上虞人，性格耿介正直，在閹黨亂政之時，曾發揮中流砥柱的作用，然仍不敵小人忌嫉與黨派惡鬥，終也辭官歸鄉。1643年滿清叩關，京畿勢危，才再度入京勤王，但已難挽明朝之覆亡。最終自縊殉節，為晚明一忠烈文臣。（洪）

在此。

倪元璐字玉汝，號鴻寶，浙江上虞人。生於明神宗萬曆二十一年（1593），卒於思宗崇禎十七年（1644）。他於熹宗天啟二年（1622）中進士，歷任翰林院編修、日講、國子祭酒、戶部尚書等職；明亡自縊殉節，諡文正，清諡文貞。

倪元璐的影響亦不下於倪凍。倪凍是萬曆甲戌進士，因與張居正不合而屢遭貶謫，個性清介，與東林黨揆鄒元標是患難之交。萬曆二十三年（1595）倪凍過世，元璐曾前往江西請求元標為其父撰寫墓誌銘。鄒元標當時講學於首善書院，以峭直嚴毅著名。他對倪元璐的影響亦不下於倪凍。倪元璐在朝政問題與治理地方策略時，往往需要參考父親的經驗，而其學問方向與人生價值則傾向於東林黨人。東林黨重視氣節，清議國事，務實敦行，學問根柢於朱子，以「靜悟」為入門工夫。倪凍和元璐雖不曾加入東林黨，但是與黨中人物友誼密切，志趣相合，其性格伉爽，學問主靜，亦與此大有淵源。

倪元璐三十歲後進入翰林院，結識黃道周、王鐸、范景文、文震孟、劉宗周、祁彪佳、何吾騶等人，成為同盟知友。天啟年間，魏忠賢擅權專政，熾焰高張，所有正直之士皆避之唯恐不及，但倪元璐卻在江西典試的考卷上出題諷刺。崇禎皇帝即位後，元璐上疏奏毀魏忠賢偽造的《三朝要典》，並為東林黨人辯護，發揮中流砥柱的力量。黃道周曾在倪元璐的墓誌銘中說：「先帝每得公疏，必黏之屏間，出入顧眄，以為天下偉人。」足見其議論國是的能力。

倪元璐雖身為詞臣，卻上章言事，使得內閣大臣就曾戲謔其言：「詞林故事，惟蓺香啜茗，養望待遷耳，何事多言？」實勸其

這是倪元璐對崇禎皇帝闡述「士志於道，據於德，依於仁，游於藝」的一段講詞，大答。十七歲，領鄉試第一。同年，出版《星會樓稿》，摹印至三萬餘板，初試啼聲即聲名大噪。十九歲，客有攜其書扇游雲間，陳繼儒見之驚嘆，以為仙才。倪元璐文藝才能早受肯定，但其官運並未因此亨通，他的性格耿直不屈，使他無法周旋於阿諛奉承的官場

倪元璐出生之時，據說母夢白鶴沖霄而生。元璐少時穎悟善學，五歲即能誦詩屬對。八歲時，曾詰問塾師左傳大義，師不能答。

這是倪元璐對崇禎皇帝闡述「士志於道，據於德，依於仁，游於藝」的一段講詞，明白的表達出他對於藝事的態度與看法。大概，藝術最有益於人的莫過於使人心有所寄託，而又不妨礙其進步，古來士人共有之的觀念泰半如此。然而，這尋常觀念下所寄託的不是個人一己之無聊情緒，而是對動盪時代的憤懣掙扎，人心思定的渴望。晚明忠烈士大夫的藝術，往往表現出激越昂揚的精神理想，其因

中而不受排擠。他為人處世的原則與特質，受到父親倪凍很大的影響。

謹守本分，不要干預內廷的事。

崇禎登基以後，朝廷內黨爭加劇。政治惡鬥與思親情切，讓倪元璐產生告老還鄉的念頭。崇禎五年，黃道周以捄罪錢龍錫忤旨降調，倪元璐請求讓官黃道周，並上第四次的奏疏乞歸回鄉，但未獲得崇禎帝的允許。他對前來致意的客人說道：「吾平生不愛熱官，不喜居要人牢籠之內，既不能為鴻鵠舉，其可與蚤虱牙乎？今石齋（黃道周）、九一（徐泑）已去，而吾獨留享榮寵，有靦面目，詩其謂我哉！」儘管如此，他仍不斷指陳時政得失，藉對皇帝講學的機會直箴政府。崇禎八年（1635），好友文震孟、何吾騶相繼罷去，倪元璐亦與當朝宰輔互有牴摭，終於隔年離開京城，返回紹興老家。

崇禎九年（1636），倪元璐回到故鄉紹興，在城南之羅紋修築新宅。羅紋以川疇交錯，其紋如羅得名，景色雅僻宜人。紹興古稱會稽、山陰、越州，歷史遺跡與山水勝景櫛比鱗次，橋都水城，倒映著歷代文人的幽思。蘭渚山下的蘭亭與山陰道上的風景，令人應接不暇。曹娥廟的刻碑，會稽山麓大禹陵下的岣嶁文，神秘且又精采地盤據了書法史的扉頁。奇麗的山水，滋養著文人的性靈，這裡是王羲之、陸游留戀駐足的地方，也是徐渭的故鄉。從嘉靖至萬曆初年，陽明心學盛行，浙中王門弟子講學不輟，越中十子馳騁文壇，人文薈萃，名士輩出。倪元璐卜居於此，乘自製的「倪家船」縱游湖山，尋幽探勝，召攬賓客。黃道周、涂仲吉、陳子龍等人經常盤桓於此。悠閒的七載光陰，倪元璐著書寫作，完成了《兒易內、外儀》，並結集人事酬對之作，出版《鴻寶應本》。安適嫻靜的自然環境，調息了世間的紛擾，倪元璐將心力投注於藝術的創作，在這個階段，他的作品逐漸成熟。

崇禎十四年（1641）以後，天災人禍與內憂外患，加速了明王朝覆亡的腳步。三吳、浙中大饑和李自成的寇亂，使民不聊生。1642年，朝廷再次起用倪元璐為兵部右侍郎兼翰林院侍讀學士，但他以母親年邁具情疏辭謝。到了1643年，清兵大舉入侵，畿輔情勢告急，倪元璐才誓師率領三百騎兵入京勤王。此舉轟動京城，崇禎帝即日召見，臨危授命。然而，元璐一介詞臣，財政軍事本非其所長，沉疴纍纍的朝政亦非一朝一夕所

紹興水鄉一景（洪文慶攝）

紹興是一著名的歷史文化古城、水鄉，自古名人輩出，文風鼎盛，其境內河渠交錯，田疇風光宜人。倪元璐辭官歸鄉之後，曾自製「倪家船」悠遊於湖山之間，尋幽探勝。今雖難以知悉倪家船是何樣貌，但紹興仍留有傳統的烏蓬船悠行於河渠，供人遐想。圖是紹興人民公園內水渠與烏蓬船之一景。（洪）

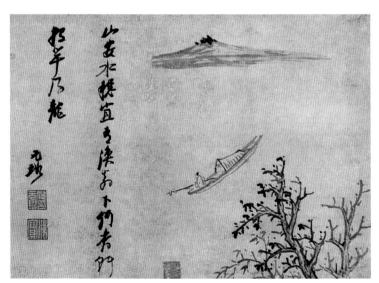

倪元璐《山水花卉圖冊》 冊頁 八開之一 綾本 墨筆
39.3×65.3公分 上海博物館藏

倪元璐在當代也頗有盛名，其山水筆墨秀逸清潤。此開山水，畫一老翁在浩渺的江水間孤舟獨釣，上視遠山，下作枯樹，簡單呼應，有一種孤高的韻味瀰漫其間，莫不也反映著元璐的性情。（洪）

致，實在無法力挽狂瀾。

倪元璐一直關心國是，即使隱居故里，仍常扼腕時事，見邸報陷城失地諸消息輒數日不食，或中夜起立，繞室中行。1644年，倪元璐隨著都城的淪陷自縊身亡，享年五十二歲。《四庫提要·倪文貞集》論元璐一生學行事蹟道：「元璐少師鄒元標，長從劉宗周、黃道周遊，均以古人相期許，而留心於經濟。故其擘畫設施，勾考兵食，皆可見諸施行，非經生空談浮議者可比。至其奏疏，則詳明剴切，多軍國大計，興亡至亂之所關，尤為當世所推重。及壞亂已極，始見委任，而已無所措其手，僅以身殉國，以忠烈傳於世而已。」此世所以重其人，彌重其文也。評價十分客觀公允。

作為一個藝術家的倪元璐，其藝術中充滿了他性格中不屈不撓與相對立的一面，他題材上也保持了個人獨立的見解思想，他的文藝觀流露出他對審美的態度與創作的方向。其在《題徐云吉詩草》中云：「鳥鳴有取於鈎輈格磔，劍舞獨貴其渾脫瀏灑。凡天下之好音在於拗，危器能歡，物固有之，詩亦宜然矣。吾甥云吉，天才獨高。初未嘗詩，纔一為之，便追作者。愛其聲好而幽仄難尋，當其鋒怒則姿華愈美。」

「拗」音，即不同於平常暢順悅耳之聲了。但這曲折特殊的音響，反而是美感形式中的重要元素。不同對象的審美要求不一而足，但是倪元璐擅長將相反與相對立的元素結合起來，見出這其中的奇特之處。康有為稱讚倪元璐書法「新理異態尤多」，便是因為倪元璐本身有著特殊的審美品趣。然而要如何達到這樣的境地，他提出「靜氣專志」的概念，作為藝術創作時的精神原則。

倪元璐的書學大概可以分幾個階段，早年課字是為了科舉考試，蘇軾是他主要學習的對象，後來摻入歐陽詢、張瑞圖的筆法結體。中年取法顏真卿，使其書風樸茂遲澀，顯得遒老。四十五歲時，個人風格已很鮮明，五十歲以後則與之俱化，不知其所出矣。

風格與歷程的區分只是為了方便讀者認知書家成長與變化的因素，因為在個人風格形成的同時，對前人的學習往往是交替進行，所以以倪元璐書法中並沒有很明顯的階段性取法的書家，他所領取的書家主要有蘇、米、張、歐、顏、董其昌，而同時也受到明代陳淳、徐渭、張瑞圖、黃道周、王鐸等人的影響。

倪元璐在當代以繪事聞名，其繪畫風格特殊，主要取法宋、元，仿倪、王、黃、米諸家，善寫文石，有「蒼潤古雅，頗具別緻」之趣。他的畫家朋友很多，陳洪綬、楊廷麟、范景文、曾鯨、黃道周等大多享譽一時。曾鯨還曾為他畫過一幅叉手而立的小像，踽踽然，頗為傳神，有董其昌的題字與陳洪綬的題贊，陳洪綬因為是劉宗周的學生，所以尊稱他為老師。當時文人的活動，盡在一紙書畫之間，令人無限遐想。

倪元璐《惟無可艷羨詩》 軸　行草書　紙本　杭州西泠印社藏

倪元璐的書法以行草名聞當世，其特徵是鋒稜較顯著，轉折有力，奇趣洋溢；《桐陰畫論》一書評元璐的書法，說他「靈秀神妙，行草尤其超逸」，當不為過。（洪）

明　鄒元標《五言古詩》 軸　行書　紙本　130.5×68.5公分　江西省博物館藏

鄒元標，字爾瞻，別號南皋，江西吉水縣人。萬曆五年進士，其性耿介，因抗拒魏忠賢專權，被逼出官回鄉講學，在魏忠賢開列的三百名「東林黨」籍名單中排名第四。與倪元璐的父親倪凍交情頗善，因此也影響到元璐的為人以及處理公事的態度等等。（洪）

《瀾園招飲詩》

扇面 泥金紙本 17×52.5公分 上海博物館藏

黃道周在《跋倪文正公帖後》記載倪元璐早期的書學經驗：「壬午初年僕見公作書，告人云：鴻兄命筆在顏魯公、蘇和仲而上，其人亦復絕出。諸君訝，未敢信。嘗戲問鴻兄，少時作何夢唔？公云：吾十四、五歲時，嘗夢至一亭子，見和仲舉袖云，吾有十數筆作字未了，今舉授君。」

文中提到元璐十、四五歲時夢見蘇軾教他寫字的情景，蘇軾對元璐書法的啟蒙極具影響。這樣的經驗一直引著他的藝術方向，黃道周在評論元璐書法時，經常與蘇軾相提並論，不無源由。

扇面上的詩不知寫於何時、何故，但運筆轉折之中頗有蘇軾的神采，與《湖上偶成詩草扇面》的風格十分接近，當為同時之作。湖上詩成

北宋 蘇軾《李太白仙詩卷》局部 1093年 紙本

34.4×106公分 日本大阪市立美術館藏

此卷與《黃州寒食帖》齊名，爲蘇軾的代表作之一，輕重急徐大小變化間見情感之起伏，寬扁的結字與倪元璐拉長的體勢頗不同，然行筆具有舒緩優美的節奏則相類似。

於天啓六年（1626），書寫時間應相去不遠，大約爲元璐三十五歲左右。

瀾園招飲故實的時間是天啓五年（1625），元璐奉命到濟南冊封德王，途經吳橋，范景文正好託病在家，派人到吳橋迎接元璐至其瀾園別墅小聚，兩人於月夜湖上，隨興賦詩，元璐共作了五首詩酬謝主人的盛情款宴，詩中讚美瀾園如滕王閣、庚亮樓一般美好，還用了秦代仙人盧敖與若士相遇的典故比擬兩人的投契；這場聚讌，爲兩人堅如金石的友誼揭開序幕。范景文是萬曆四十一年（1613）進士，以名節自勵，不依附黨派，甲申殉難，投井而亡。元璐曾爲紀念其獲得一形質完美的古盤而作了一首〈古盤吟〉，在崇禎十一年（1638）時復書此以贈，並畫石於後，寓兩人石交之意。

這幅扇面上的書法有蘇軾寬闊而緊密的結體

倪元璐《湖上偶成扇面》泥金紙本

16.5×49.5公分 北京故宮博物院藏

此幅扇面與《瀾園招飲詩》的書成時間約略同時，兩作風格相近，都有濃濃的蘇軾筆意神采。（洪）

與厚實舒徐的筆意，行筆沈著卻又灑脫，嚴謹中不乏率意的個性，整幅作品展現出綿密而迅捷的思路，筆鋒轉換引帶皆斯文優雅，不急不躁，器度弘遠。在小楷《家書》中，「無所拘束」四字得蘇軾體態雍容豐潤之貌，慣用筆腹書寫，提頓較重的筆法，使線條豐盈潤澤，而不計精粗的點畫則呈顯出樸拙自然的趣味，一般元璐的書法不雕琢自任其自然成形，與宋四家之蘇、米接近，然而轉折與撇捺之中，有歐陽詢的側影，元璐書法瘦而不枯，其來有自。

從可靠之文獻與書跡資料可以證明，倪元璐對蘇軾的學習乃屬於心領神會而非亦步亦趨的型態，自董其昌提倡意臨或神臨的書學觀之後，晚明書家對前代作品之精神領會便呈現出十分主觀的審美特性，神韻上的感受，本來也具有重新被詮釋的諸多可能。觀元璐的書法、取蘇軾的筆調與疏密感而自由變化，得其轉鋒換勢的自然神態，亦不乏自我個性之披露，是遺貌取神的最佳範例之一。

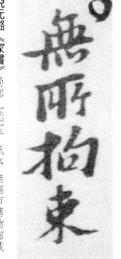

倪元璐肅清政治黑暗，標榜清流的力量在朝廷中勢單力薄。作為一個侍講官，他只能透過經典闡述義理來扭轉人君主政的思想和態度，並給予一個建構理想政治國度的藍圖。這對一個腐敗已久的政府而言，無異杯水車薪，緩不濟急。明朝大臣黨同伐異，私心自用的情況已經嚴重危害社稷存亡，倪元璐心中痛恨的亂臣賊子，正如魑魅魍魎般地充斥內廷。

崇禎繼位那年，倪元璐寫了《戊辰春十篇》抒發隱藏在內心的焦慮不安。他認為自己像荊軻之空懷壯志而無同道相助。他又像照亮幽谷的火炬，但谷底猙獰的面孔卻反因其火光刺眼而對之叫囂不已。生動的比喻現在看來仍帶著一種憤怒的無奈，無人能肩負國家重任，自己未來勢必要忠義捐軀。他對政治環境的靈敏嗅覺和高瞻遠矚，並不隨著崇禎登基所燃起的改革曙光而被矇蔽。對自己未來的命運，他顯得義無反顧。

這幅詩軸以比喻象徵手法，反諷官場無能之人，內容爲《諸蟲名呼被於人事因據爲義者凡八物各賦一章》詩組中之兩首，分爲別「蠹」、「駕」二詩，書法文字與《倪文貞

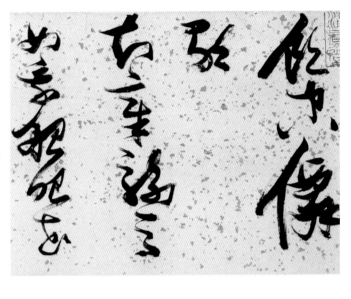

明 張瑞圖《杜甫飲中八仙歌》局部 1627年 卷 草書
灑金紙本

張瑞圖下筆的角度是任筆而出，看似無法，行筆以筆尖著紙，復以筆肚按壓扭卸成形，故其形體銳扁而不薄，並能很明顯地感到手腕提按的動作。倪元路四十歲以前，個人風格尚未成熟，多少受到張瑞圖的影響。

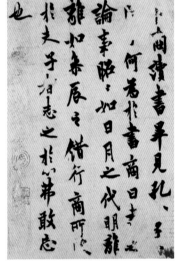

唐 歐陽詢《卜商帖》紙本 25.6×16.6公分
北京故宮博物院藏

歐陽詢的書法以碑法融合帖派之風流，故在點畫中不乏鋒銳的稜角，卻又能有溫潤之氣韻。其體勢險峻，重心傾斜，背勢的結構在歷代書家中獨樹一格，起筆鋒穎顯露，既顯姿態，復亦剛健。

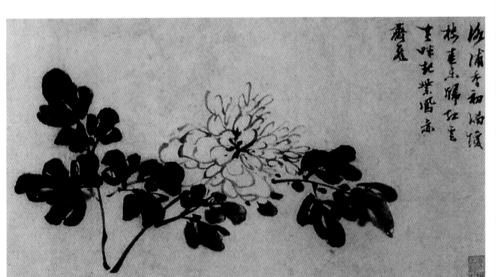

倪元璐《雜花圖卷》局部 1628年 紙本 墨筆
26.9×313.6公分 美國佛利爾美術館藏

此卷作於倪元璐三十五歲，款云：「戊子仲夏，雨窗無聊，遂作此卷以遺孤志。」可知其往往以書畫解其孤悶心懷。墨筆寫意畫菊、梅、荷花等，各賦一詩，以表明此物之含義，嫻熟的畫法略勝稍疏的字法，尖扁的筆畫與其《李賀詩軸》都有張瑞圖的風貌。

《集》中小異。《蠹》嘲諷力弱無才者微不足道之能耐，《鴛》則比喻天生駑劣無法托付重任之徒，似乎皆針對閣揆所發。詩歌以隱晦的典故和具體的形象表達他對現實世界的不滿，而書法中犀利的筆觸也流露出一股極待發洩的情緒。

最佳宣洩情感的筆畫莫過於出鋒和轉折了，不留餘地的揮灑而出，尖銳峭直、鋒芒畢露，正須這樣的形式，才足以表達內在蓄張的憤慨。平和儒雅在此並非一種美德，當仁不讓，捨我其誰，才是英勇果敢。

元璐的書法往往有右肩斜聳，出鋒尖銳，形體左修右短的基本型態，但在不同時期，方折尖峭的程度也不相同。倪元璐二十八歲寫給王思任的扇面，已有此基調，雖然其書根柢於蘇軾，但此作與蘇軾之雍容舒緩相去甚多，倒是有歐陽詢敧側緊密的結體特徵。字體的大小變化還不能盡如人意，字間之連貫與節奏感亦不夠圓暢，某些翻筆，看似與張瑞圖關係密切。

藝術形象的產生，自然不離時代的背景，張瑞圖筆下桀驁不馴與頭角崢嶸的面貌，正好符合了倪元璐個性上的特質，而明人慣以裸露之筆鋒展現妍美流暢的姿態，也使這種用筆成為一種視覺上的習慣。雖然此作未臻成熟，但筆畫中的力量與厚度十分飽滿，輕微的浮躁，不掩按筆而下的腕勁，有俊拔偉健、「劍戟森森」的嚴峻。看來，倪元璐寫這些詩時的態度是嚴肅而不可侵犯的。

《舞鶴賦》 局部 1629年 紙本 30.4×909.8公分 北京故宮博物院藏

散幽經以驗物，偉胎化之仙禽。鍾浮曠之藻質，抱清迥之明心。

氣似嶺松，響若鳴鐘。物滯都星，粲漫四睇，鳴屎鑒空，言雪揚霜埔天如。

此卷書寫六朝南齊鮑照的「舞鶴賦」，書寫年代不詳，推測是崇禎二年（1629）的作品。在超過九公尺的長卷上，寫下五百二十二字，是倪元璐書跡中罕見的鉅作。

崇禎二年，倪元璐遷官南京國子監司業，這是一個比較清閒的職位，藉此機會，倪元璐迎接母親至官舍奉養，在四周修築庭園。據年譜記載：「舍左修廊疏牖，俯瞰雙池，為施曲橋朱楯，中通小舠，放鶴則銜枝駢舞，出入霄漢。」正是園中放養的兩隻白鶴，讓他有感而發的抄寫了這長篇鉅製。倪元璐在《舞鶴賦》後自署道：「予承乏南雍，客有遺雙鶴者。朱頂綠足，馴擾於潭側。雖啄顧自如，神殊不王。一日翅成，望飆起舞，折木銜枝，吞吐雲漢。」鶴之振翅遠翥，為明遠（鮑照）形容所未及。」鶴之振翅遠翥正是他遙不可及的精神理想。

這卷書法，字體約四、五公分大，結字

下圖：唐 顏真卿《華嚴帖》宋拓本
收錄於《忠義堂帖》

古之論書，兼論其平生，苟非其人，雖工不貴。顏真卿書法自宋代以來備受推崇，宋四家無一不出其堂奧，歐陽詢曾有：「斯人忠義，出於天性，故其字畫剛勁獨立，不襲前跡，挺然奇偉，有似其為人。」然就其藝術性觀之，董其昌謂：「顏平原屋漏痕、折釵股，謂欲藏鋒……魯公直入山陰之室，絕去歐、褚輕媚習氣。」洵為的論。

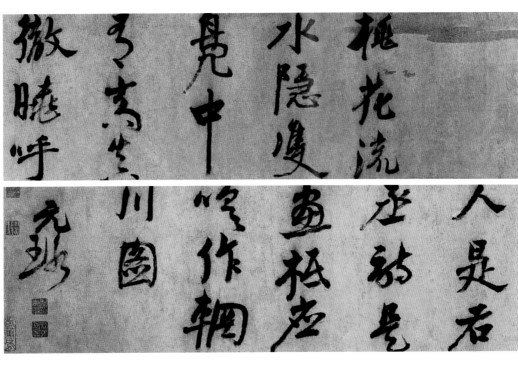

生拙，不計精粗的點畫，擺出渾然樸拙的態度，蒼老的線條已可見出腕下的功力，整幅作品展現了一種健壯充實的美感。

共切書藝，黃道周對顏真卿《爭座位帖》的推崇，許是受其精神感召之故。清人吳德旋曾論：「明人中學魯公者無過倪文正。」此書領取顏書意態莊重與渾圓練達的筆意，而不計工拙，純任自然的筆調，正是一種脫略形跡的表現。

蒼莽厚重的筆觸頗有顏字莊嚴偉麗的風貌，顏字所具有的忠義之氣與壯美之感，在明代崇尚帖學中，如執戟戰士，凜然不可動搖。明代中葉以後，學習顏書者日益不同。

重的態度與流麗綺靡的魏晉格調自是不同。晚明以後，董其昌對顏眞卿的評價，標誌出一種新的審美觀，顏眞卿的平淡天眞，乃因書寫態度的自由與自然，磅礴大器的形體，可以矯正流靡纖巧的氣息。

宇、楊一清等人都習顏字，他們筆下端嚴凝

這幅作品置諸晚明一色清麗的帖學風度中，既無貴遊子弟風流蘊藉，亦非山人清客之蕭散悠然，字間拔山扛鼎，以顏爲師的正義與肅穆處處可見，力挽狂瀾的意志，汨汨然於震顫遲澀的筆墨中流淌，缺乏動人的詞采景色，卻有鼓盪不已的靈魂。

倪元璐進入翰林院之後與黃道周、王鐸

倪元璐《詩畫卷》局部　紙本　水墨　263.5×26公分

浙江省博物館藏

此書畫卷右半部畫山水，左半部是大字題詩，詩云：「桃花流水隱雙兔，中有高廬徹曉呼；人是右丞詩是畫，只應吟作輞川圖。」詩意透出對王維隱居的嚮往。難得的是此幅大字行草參有隸意，加上倪之書學顏眞卿、蘇軾，使得字體呈現一種既浪漫又厚重的感覺，和《舞鶴賦》完全不同。（洪）

唐　顏眞卿《爭座位帖》局部　764年　行草　拓本　每頁31.5×16.8公分　北京故宮博物院藏

此帖寫於顏眞卿五十六歲之時，內容義正嚴詞地指責朝臣在安福寺興道會上爲諂媚宦官魚朝恩而亂排座位，有失禮儀。因而下筆氣勢充沛，有輕有重，頓挫郁勃，宛如隨其思緒起伏而信筆疾書，在圓勁蒼古流暢的筆致中透出魯公剛勁堅毅的正氣。（洪）

明　邵寶《東莊雜詠詩卷》局部　行書　紙本　25.8×231.5公分　北京故宮博物院藏

邵寶（1460～1527），字國賢，號二泉，江蘇無錫人。曾官至南禮部尚書，辛贈太子太保，諡文莊。邵寶與李東陽交情篤誼，詩、書均以人稱二泉先生。邵寶與李東陽交情篤誼，詩、書均以東陽爲宗，亦是明中葉學顏書的知名書家。此詩卷是爲吳寬所書，讚美吳寬的東莊別墅景色宜人所作的絕句十二首，字體結構緊湊，筆法穩健，具有顏書厚重剛強的特色。（洪）

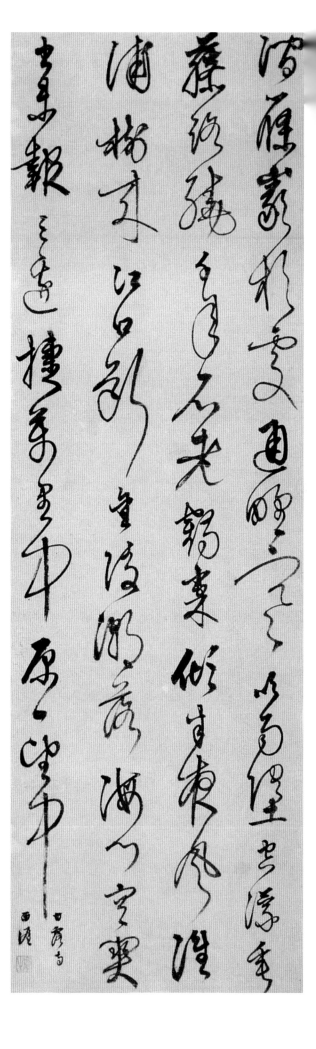

《送何香山相國放歸詩句》

軸 紙本 134×28.2公分
北京故宮博物院藏

「難得青蠅爲弔客，從無檮杌食倉庚。」

倪元璐在何吾騶罷歸時曾寫詩贈之，這是其中的兩句，意思是稱讚其具有古大夫之風，勸誡皇帝勿聽信讒言，卻落得罷歸的下場，後的結果。倪元璐在一百三十四公分長的條幅裡，寫下這十四個大字，線條和筆力都雄強極了，一股不平之氣從腕底滂沛湧出，有泰山崩於前而神色自若之態。

何吾騶是香山人，萬曆四十七年（1619）進士，崇禎六年（1633）同文震孟、王應熊入閣，當時溫體仁秉政已久，卻對文震孟相當尊重，議事擬旨都聽其建議，一副從善如流的樣子。文震孟總是不解爲何這樣虛懷若谷的人大家卻批評他是柔奸奸小人？何吾騶當時就提醒文震孟：「此人機深，詎可輕信。」不料，數十日之後，果然證明了他洞燭機先的本事。楊守敬在〈跋何吾騶書詩〉一文中亦曾評論此事，並且還提到了文震孟與何吾騶之書法，他說：「震孟既以剛方貞介稱於世，又以衡山之孫，其書法亦烜赫一時。吾騶此禎超妙絕倫，與倪文貞相伯仲，實出震孟之上。」楊守敬認爲何吾騶的書法在文震孟之上，但可以媲美倪元璐，似乎是過譽之詞了。

倪元璐這幾個字展現出他大書的功力，筆勢渾厚，墨色豐潤，流暢而徐緩的線條間忽有疾落的筆意，對比分明，左低右高的體勢顯得精神奕奕，嘎然而止的點與直豎，迅猛而出的撇與懸針，形成縱斂自如的表情。

由於提按深淺所造成筆畫粗細的變化，能讓字體具有立體感，且在結字中產生疏密關係。倪元璐這幅作品有「粗不爲重，細不爲輕」的感覺，他的提按轉換已相當純熟，在提筆時線條並不輕滑，節奏拿捏與力量控制十分穩定，跌宕之間，彷彿也有米字的意趣。

值得同情，但惡人終不會久長，願他寬慰一些。這是崇禎八年（1635）因宰相溫體仁與朝中正直大臣文震孟等齟齬而觸怒崇禎皇帝

明 何吾騶《行草五律軸》

綾本 179.5×50.4公分 膠州市博物館藏

何吾騶與倪元璐因同朝爲官而成知交。清楊守敬評兩人書法在伯仲之間，事實上，何的書法較接近當時盛行的董其昌之疏淡姿秀一路，而倪因學顏眞卿、蘇軾而顯得厚重豐潤。（洪）

明 文震孟《行書七絕詩》

軸 紙本 127×42公分 日本書道研究社

文震孟（1574～1636），字文起，號湛持、湛持居士、竺塢生、長洲（今蘇州）人。天啓二年（1622）狀元，後因忤逆魏忠賢而被罷黜爲民。崇禎年間再被推爲禮部左侍郎兼東閣大學士。後來又與閣臣溫體仁不合，被陷害而去官回鄉。文震孟是文徵明的曾孫，家學淵源，工書法，在當時即有名氣，書跡遍天下。此幅書法嚴整雅秀，是有文徵明的工整風格在其中。（洪）

12

《送何香山相國放歸詩》之落款

《行書七律條幅》之落款

《行書杜牧詩軸》之落款

倪元璐之落款比較

書家的簽名落款，往往不經意地透露出心性、情緒。倪元璐的書法在晚明書壇上具有鮮明的特色，其簽名落款不管字跡真草、粗細、澀疾，都給人一種風骨凌屬的感覺。（洪）

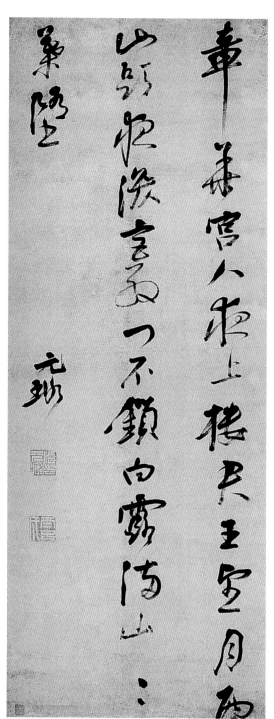

倪元璐《草書七言律詩》軸

紙本 東京國立博物館藏

倪元璐的書法多姿而奇偉、險峻而恣肆，佈局則敧正交錯，自有特色。此幅「章華宮人夜上樓，君王望月西山頭；夜深宮殿門不鎖，白露滿山山葉墮。」字體寬博，有顏體的根基，故寫來有磅礴的氣勢。用筆率意，不激不厲，顧盼自如，和諧變化，是倪元璐的佳作之一。只是詩句透出一種寂涼、沉鬱拙澀之感。（洪）

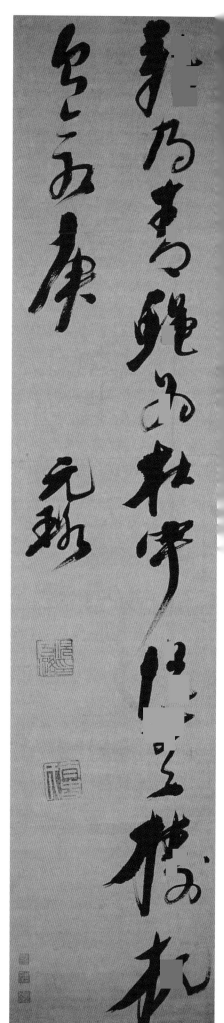

倪元璐《草書七言律詩》軸

13

《行書七言律詩條幅》

何創時書法藝術基金會藏　紙本 113×47公分

這是倪元璐中年時期的佳作，寫在紙上的墨跡呈現出更深穩的力道，字字獨立，類似行楷的章法，氣勢連貫而精神奕奕。落筆鏗鏘，起勢方整嚴峻，骨架俊挺，筆毫鋪展而勁健，較早期鋒毫穎露的怒張姿態顯得含蓄，卻更爲飽滿厚實。獨體的單字結構，疏密輕重相倚，倪元璐在結字上的天份，蓋得自《易》學中虛實相生、陰陽向背之理。

崇禎初年，倪元璐在寫給黃道周的書信中表示自己在朝廷中直言諫諍卻爲人側目、

倪元璐《憶母遂病，三上疏求歸不允，卻賦十首》軸　紙本　林永裕藏

倪元璐《訪客出春明門》軸　綾本　125×49公分　湖北省博物館藏

詩文：「亦如彼漁者，不覺造桃林。青守山相老，紅交花未深。黃鸝無客氣，杜宇自婆心。莫與期明日，裁來何處尋。」筆跡在中年至晚年的過渡，與《卜居》不同，字體較小，線條圓勁，形體和線條掌控都比較得心應手。

動輒得咎的處境，他說：「弟蛙腹漲破，頃于講筵，連發二議，直刺撲地奸藪，遂爲當軸諸公側目。前二十日講罷，上以邊事召政府諸公，某相遂中傷弟。然上亦小薄之，跪奏移時，默然不應，顧左右言他而止。不然，禍且烈矣。智必取速，勇必取早，弟當審所處耳。」即指宰相溫體仁不滿其議論事。倪元璐自覺應謹慎出處，明哲保身，故一再上奏乞歸。後因思念母親，請調不成，憂思成疾，遂以《憶母遂病，三上疏求歸不允卻賦十詩》排遣心中鬱悶。

重陽節病癒後，楊廷麟、吳幀等門生攜酒前往探慰，《倪文貞詩集》中《小愈後吳澹人諸君移尊過齋作文字飲》即書明此事。

而此軸落款：「楊伯祥諸子移尊草邸時方病癒」，實爲同一首，款後云：「似予安仁兄伯吟正之」，字裡行間都無羸弱之氣，推判書寫距當時病癒已有一段時間。且較其四十歲《憶母遂病三上疏求歸不允卻賦十首》詩軸，更爲精緊而骨氣凜然，非同時之作。

元璐擅用渴筆表現潤燥相間的行氣在此已經漸漸顯露。紙張較綾絹不易傳達墨色濃淡的層次，但乾濕的對比卻比較鮮明，除了可以調節整體畫面空間之分布外，單字中，渴筆的運用還能造成一種特殊的疏密景象，如「陽」、「群」、「寶」、「齋」等字的結構就都呈上重下輕的體勢，並使平正的結構出可以伸展變化的位置，增添不少寓奇於正的效果。書中漏寫「地」字，以較小字體補於正文最後。

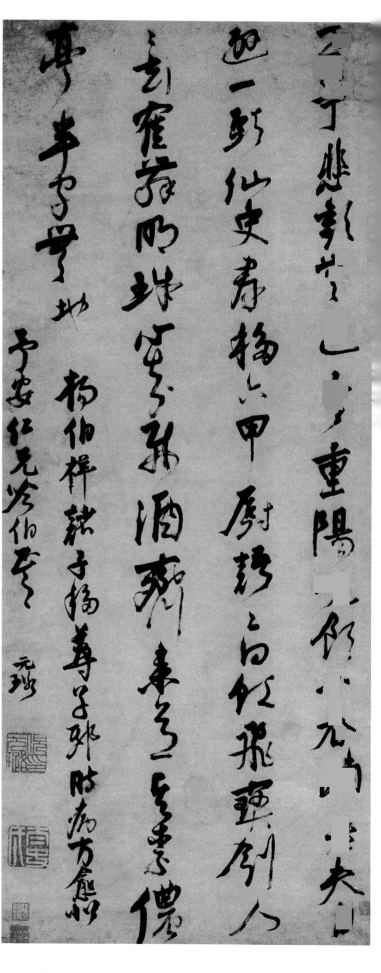

倪元璐《自書詩》軸　紙本　178.5×50公分　台北故宮博物院藏

詩載《倪文貞公詩集》卷上，題作《憶母遂病，三上疏求歸不允，卻賦十首》，此為其三。元璐在四十歲左右所寫的詩軸，運毫起臥，縱意自如，肥瘦巧拙，變動不拘。轉鋒換勢之處，頗得米芾靈動自然之妙，且具無垂不縮，無往不收的特性。雖然此書疏密變化與節奏章法還不老練，筆勢也稍嫌拖沓疲憊，但其以拉長豎畫製造空間的錯落，以左密右疏的結字表現輕重對比的體勢，在此明顯可見。米芾用筆外拓橫捷所產生的佻儒習氣，倪元璐則雄渾偉健得多。倪元璐對任何書家的學習都不局限於筆畫形式，而在掌握其神態筆意之後，自出機杼，因此能很快地脫化成自己的面目。這首詩元璐曾多次書寫，急切遠離是非之地的意念經常見諸文字之間。

《杜牧詩》

軸　行書　紙本　128.5×93.1公分
北京故宮博物院藏

「骨清年少眼如冰，鳳羽參差五色層。」書寫杜牧此詩，倪元璐顯得特別意氣昂揚，興致勃發。雖然，他一再向那些愛戴他的友人澄清自己只是一隻斑毛的鵑鳥而非鳳凰，否則蒼鷹、老鶻夾彈趨之，到時誰也救不了他。但他那不與敵人妥協的倔強傲骨，與來自於德行素養和審美價值的判斷，都使他對「骨清少年」有特殊的愛好。那避禍行藏的說辭，不過是自我保護的手段罷了。

此詩本是杜牧讚美少年骨清神俊，用寶誌上人稱讚徐陵「天上石麒麟」的典故比擬其年少不凡。整首詩中對人物的刻畫以第一句最為傳神而重要，其中「骨清」和「眼如冰」勾勒出人物的形體特徵與神韻氣質，不作具體細微的描摹，卻能展現對象物的精神氣韻。這種比擬手法，同樣適用於文章和藝術上的風格批評。

「骨」是一種形象性辭彙，本身具有挺拔、間架、力量、瘦硬的種種特徵，亦可謂一種強健的精神。「清」則相反於「濁」，有出塵、不同凡俗、純淨之意味。而「冰」乃冷靜而能洞澈事理的具體象徵，這些詞彙不單指涉外在的形象，同時也說明內在的品格。這種有趣有意味的比擬，即是古典文藝審美範疇中的重要概念。而自其引申出的相關概念，則有「直」、「質」等內涵。

倪元璐認為文章之道：「骨起肉隨，色敷體立」為人主張「骨強志立」堪以重任。其於《馮楨卿諫議畫石贊》中曰：「靜質嚴骨，奇形正體，得道以安，其壽莫紀。」石之所具定貞嚴、骨氣洞達。此顯然已經超越形象，而直指其所具之人文精神質素而言。

書法上的表現自不待言，骨肉亭勻乃是審美基本需求，此篇筋、骨、血、肉無一不具。漲墨之處顯然是水分過多，較深的筆跡仍隱約可見，筆毫鋪展聚斂，縱放自如的對比，使線條粗細變化的差異甚大，前後字相承，體勢自然轉換。「麒、麟、獨、徐、陵」

倪元璐《卜居詩》之一　軸　草書　紙本　171.3×52.5公分　四川省博物館藏
此幅筆力沉著精采，雖筆劃肥厚，然因其結構狹長，使整體產生疏瘦之感。

等合體字左右肩線等高，兩部份重心一致垂直於地面，很容易產生骨格挺特之感，加上用筆傾向瘦勁，肥處則藉水與筆毫作用，乃是為了增加畫面的節奏和輕重。此書寫得自然率意，「麒麟」二字不避雷同，「骨清」「鳳羽」姿態隨意而出，呈現物象本身之意趣，一切看似簡單卻餘味無窮。

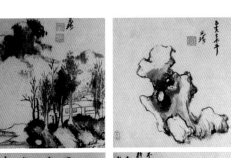
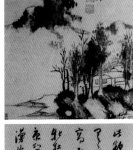

倪元璐《木石》紙本　水墨　畫三幅　跋一幅
各幅26.6×26.2公分　台北蘭千山館藏
這幾幀小品為元璐四十三歲時所畫，第一幅畫石，第二幅畫雨後山景，第三幅用乾墨枯筆勾勒石形，間以濃墨雜草，層次分明，第二幅左有馮可賓之印。款：「不癡不詭，擬雲擬水」。幅左右有馮可賓所喜，別具意思，下有楨卿父之印。後有高鳳翰跋曰：「此類非世眼所喜，相馬者識駿骨於牝牡驪黃之外可耳。」可謂知言。

《默坐》

軸　絹本　160.5×51.5公分　台北石頭書屋藏

倪元璐雖然不是一個理學家，但是他對心性的看法和德行修養入門的功夫，卻與理學家相同。哲學上「心即性即理」的論述，乃是抽象地說明人心蘊含了萬事萬物，即宇宙之理，人必須依循此理而行。此理內在於人，稱之為「性」。然而概念的理解並不足以成就德行，還要靠日常生活的實踐體悟，才能真正落實的功夫論。為善成德與一切藝術修養之道，在倪元璐而言，不外「靜定」二字。其嘗云：「古之立大品，致大功者，皆由靜定。」他稱讚友人或自己的門徒學藝有成，必云：「其人靜凝澹遠」或「其人靜凝」。在《題徐漢官孝廉近藝詩話》記載這段期間，倪元璐患有目疾，因取程君房、方于魯所製墨塗壁，默坐其中。「靜體安」能使文章出色的說法，蓋：「靜使氣靈，安使體變。主其靜安，而天下之鋒力才能皆可磁引燧呼而出之也。」這自然是他深刻的體察。

而對於書學者的建議，他在《評徐止吉時文》中說道：「欲書法精，宜使入木三分。苟靜氣專志，求之可得。」這段文字不單針對書法而發，倪元璐認為作任何事，只要秉持這個原則，都能成功。

崇禎九年（1636），倪元璐罷官歸里後在其故鄉開居六、七載光陰，朱彝尊《靜志居詩話》記載這段期間，倪元璐患有目疾，因取程君房、方于魯所製墨塗壁，默坐其中。「默坐」即是靜定之最直接而有效的方法，倪元璐不參禪，但是靜坐也是儒門修養身心的便捷法門。「默坐無絲掛，化余為水鷗。山頭望廷尉，壁上觀諸侯。夢境咄嗟辦，文心汗漫游。始知佛快樂，不在度人籌。」這首詩即描寫倪元璐在靜默中的體悟：超然物外，以水鷗的無心，對一切人事紛擾作壁上觀。冷靜地體察這世界，才發現原來只有遊心於文藝才能解脫世間的繁瑣，真正的快樂不在度化眾生，而在自性的圓融無礙。這一記當頭棒喝使他茅塞頓開，不再執著於是否能貢獻什麼給這世間，不再獨獨追求儒家兼善天下，利己達人的價值，成就自性，才是最真實的道路。

《默坐》是他提醒自己的一劑良方，幾次的書寫，在不同時期不同心境之中，呈現出完全不同的風調，體現了他性情與藝術的蛻變。

倪元璐書寫《默坐》傳世的作品有三件，這三件作品傳達了倪元璐藝術風格的軌跡，具體而微。

透過排比，進入意識的是從浮躁到安定，粗放到精緊，從槎枒到渾融，是拖逦荒疏與舉措自如的對比。這種意象式的批評無關於技法，純然是作品神采與觀者莫逆於心的交會。

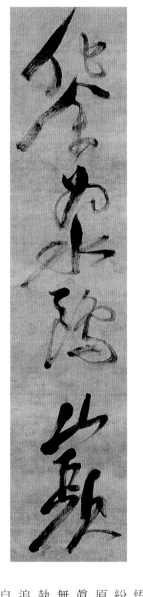

局部特寫：

此件作品書寫時間大約在倪元璐四十五歲左右，行筆感覺迅速急躁，不太講究字形，筆畫形勢顯得隨意，有可能是視力不佳的情況下所寫。章法結字顯然非其所關心，純粹一種亟欲書寫的情緒急淺而下，寫在絹上，即使墨水不夠，也不停歇，所以造成很多色彩層次上的趣味。鋒出八面，故能在一字之中有乾濕濃淡之變化，如「為、水、鷗」之處即是。「山」又重新沾墨，下筆暈開，轉折也因為墨水的滲透而顯得渾圓，脫去早年方剽的型態，漸趨圓融。倪元璐有一批作品皆有此特徵，較之晚年筆勢圓勁，筆意緊練顯得鋪展拖沓，力量不足且有疲軟之態。應為中年變化到晚年成熟之間的過度。

倪元璐《默坐詩軸》 二 紙本 131.2×47.4公分 北京首都博物館藏

這裡比較兩件《默坐詩軸》中的「默坐無絲掛」與「為水鷗」字句。主圖《默坐詩軸》一，線條疲軟，牽掣使轉略顯滯礙，可能是用羊毫書寫的緣故，而《默坐詩軸》二，則字體趨於緊湊，裹鋒書寫，鋪筆較少，精熟的結字，呈現出高度的凝聚力，字體敬側縱放自如，是成熟精采之作。

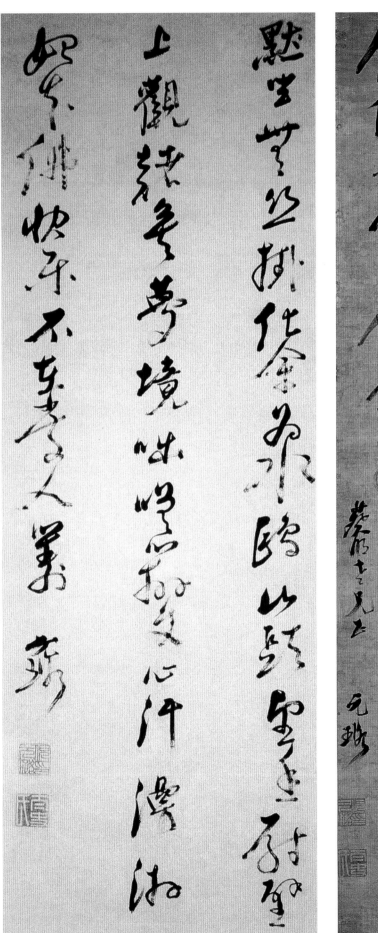

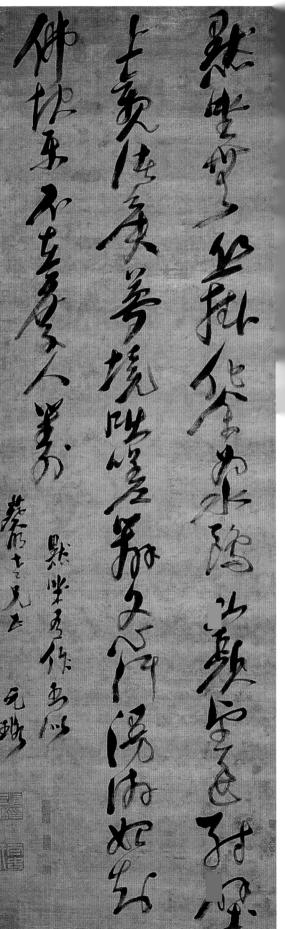

《山行即事》

軸　綾本　161×46.3公分　東京國立博物館藏

「何謂筆墨？輕重，疾徐，濃淡，燥濕，淺深，疏密，流麗，活潑。眼光到處，觸手成趣。」這是清代王昱論繪畫筆墨表現之詞，卻與倪元璐此書枹鼓相應，豐富的繪畫性線條，使作品呈現出物象紛呈與空間多層次變化的意趣。

明代書法自陳白沙以降，抒情寫性之色彩極爲濃厚，徐渭以放肆無邊際、傾盡全力的塗鴉之作，開啓一條引人入勝的途徑，自傳統筆墨中解放，成爲書家尋找新形式的指標。繪畫中書法線條的影響性十分具有份量，重視筆墨的趣味更甚於形象的描繪，而書法的主體就在於線條的形質，但是，繪畫本身非中鋒性的筆致與陰陽虛實之佈局概念是否有可能反過來影響書法？

這件作品寫在綾絹之上，筆致豐富靈活，節奏明快而具有抒情性。倪元璐擅長以速度和力量來製造墨色變化，像濕濃的調子似乎是隨書寫時間的延長而漸漸地變枯淡，但在濕筆當中間雜的枯澀筆致，就不是因爲水分的枯竭，而是節奏和腕力的配合與沾墨技巧的運用所致了。由於有繪畫的經驗，倪元璐的筆墨中既有書法的質地，也具有繪畫的描寫性。

畫面中除了中鋒凝鍊的線條，亦有皴、擦一般淡如輕煙的筆致。倪元璐很會運用綾布受墨的特性，有傾注而下的迅疾流利，也有顫抖遲遲的悸動猶疑，有先輕後重或先重後輕的善變，更有老幹新枝的錯落景象。疏影橫斜似地反射著藝術家的審美情感，像一幅竹畫，有光、影和物體交縱著。

光之通明在分布，可說是倪元璐這件作品的最大特色。章法上十分巧妙的避開了左右相鄰的濃重筆調而襯以輕澀枯燥的擦痕，表現出前後遠近的深淺層次，如橋、佛、糟、氣、西、影等字所圍繞的「事」字，映帶著左下方的「好」，而練、竹、處、得幾字又似水中倒影一般，「客」與「元璐」間的留白疏遠；無心地布置成行間的呼應，彷彿一扇扇窗口，透著光亮，晴朗而輕快。

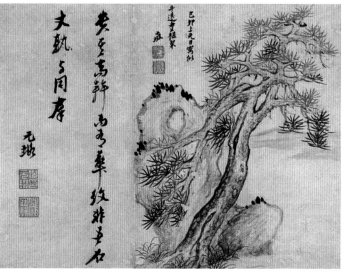

倪元璐《松石圖》題字　冊頁　八開之二　綾本　墨筆　39.3×65.3公分　上海博物館藏
同樣表現出其善用側筆，虛實相生的使轉，折筆的頓挫，有他書法中輕快的速度與節奏。

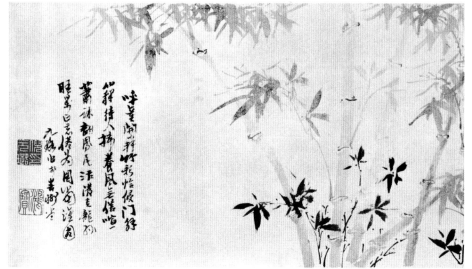

倪元璐《畫竹卷》題跋　局部　紙本　水墨　36×248.6公分　台北故宮博物院藏
此幅竹畫卷尾自題云：「呼童開小軒，竹影恰侵門。解籜待人拂，養風無俗喧。蕭疏翻鳳尾，活潑走龍孫。晤對正忘倦，爲圖當灌園。元璐作于春樹堂。」從落款字跡判斷爲元璐早期作品，竹幹沈厚有力，與其書法用筆類似。且其竹葉濃淡的畫法，亦反映出光之通明分布的特色。

倪元璐《祝壽詩軸》　紙本　上海朵雲軒藏

此即是倪元璐成熟風格的典型之一。筆鋒不再躍出點畫之外，除了幾處出鋒的地方，其他起落轉折渾脫斂容，墨色章法自然變化，除了是得自繪畫的心得之外，還經過前一段時期「靜坐」時書寫得來的體會，現已銷融為一體。

《壽年友海陵令張湛虛》

軸　絹本　127×40公分
何創時書法藝術基金會藏

點畫雄強奇崛是倪元璐的基本面貌，在一幅病後所寫的條幅裡，起收合度與縱橫有節的意象，絲毫不顯體衰志弱的疲憊，反而來。空間上的虛實鬆緊給人以舒緩急切的聯想，結體的奇正開闔更讓人有情緒起伏的感受。

潤躁的不同，宛如各種樂器不同的音色，或高或低，或大或小，或響亮或低沈地組合起間，很有風情。透過曳長而漸行漸歇的豎畫暗示旋律的歇息，卻在靜止之中悄然接續另一個開始。拖長而顫抖的曳筆，似乎是得自徐渭的靈感，董其昌也偶然為自己的放肆而仿效，但因倪元璐強烈的節奏，卻在這種地方更明顯，因為他緊密與疏放的對比過大，他常常用這種筆畫來傳達靜而後動，動靜互倚的體會。

《壽年友海陵令張湛虛》之作，筆意蒼老似枯藤飛瀑，紆縈糾結如盤繩，纖穠糾結如盤繩，是倪元璐更晚的作品。明暗不同的墨色灰階，濃麗與輕拂擦身而過，筆致中的豐富表情，令人酖玩的線條之意象，在綾與絹布上特別容易展現出遒勁與妍媚的態度，以及那隱隱約約響著的如風的低吟⋯⋯是否，這就是無聲的幻化？

總之，倪元璐留意著布白參差中的音樂質素，他那把躺在中國歷史博物館裡的朱漆古琴，或許可以作個見證。

結體與空間佈局

倪元璐的章法除了以字體重心左右擺動來破除長縱線的單調之外，結體寬窄不一，配合字距遠近所生之變化，往往使畫面產生顯著的疏密效果。

倪元璐轉化早期圭角外露的形體漸漸趨向於渾圓蘊藉的同時，結構上也呈現出凝鍊的縱橫有象的定勢，章法行氣的貫串之間，是他呼吸吐納的自然節奏，是一首優美的旋律，是各種音色與音響合奏和諧的狀態。書法家的終極關懷不外是心手相應，心追手摹的內外相適相偕的調和之境，唯有人書俱老的時刻，才能傳達出精神意志與情感的精微奧妙。

章法中具有類似音樂旋律一般的特性，在倪元璐的書法中特別鮮明，由字距緊湊或疏落間的差異造成視覺的延續或停頓，類似於無聲的節奏，而線條輕重、粗細、乾濕、

以《擬升莫負聯句》為例，第一行升字豎筆斷開的空間，如起始的鼓聲即止，隨之而下的節奏則似緊鑼密鼓一般更具力量。第二行僅餘兩字，在名字與印章的分布下，四個大小不同的留白，恰如節拍長短的休止符。在《蜀都賦》當中，倪元璐以幾個字為一組貫串行間，三三兩兩，相映成趣。四、二、三、五個字群集的段落組合，擺盪之

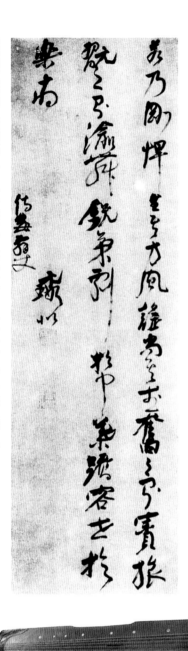

倪元璐《左思·蜀都賦》
軸　綾本　156.5×49.5公分　日本兵庫黑川古文化研究所藏

倪元璐琴　通長122公分　肩寬20.5公分　中國歷史博物館藏

尾寬14公分　琴背於龍池上方刻篆書銘文：「有家鼓斜，有杪臥雪。質得焦桐，其音清越。實惟忠臣孝子之精靈之所結。□□氏」署款難以辨認。下方篆書「倪元璐印」及「大司徒之章」兩鈐記。

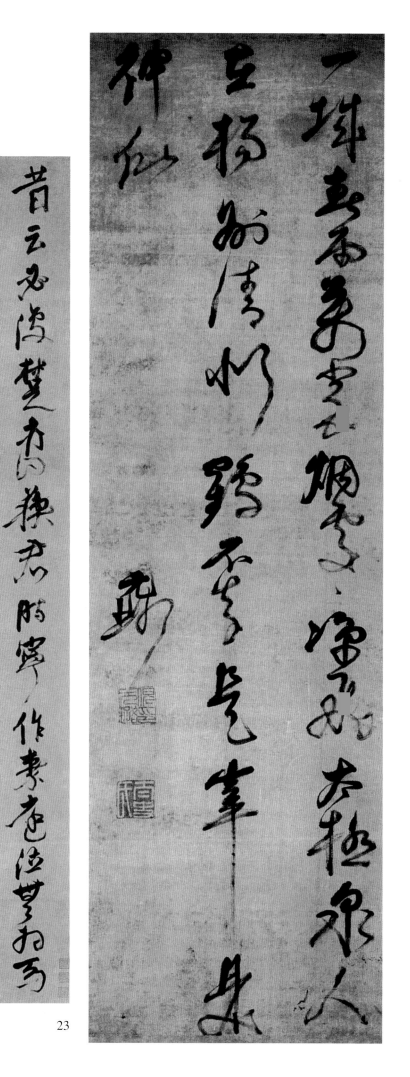

倪元璐《有感詩之一》軸 草書 綾本 150.5×49.1公分 浙江省博物館藏

此軸書法和《壽年友海陵令張湛虛》略有不同。《壽》軸的字型體態如枯藤飛瀑，結體粗細、長短不一，而顯出佈局的疏密錯落。然此軸字的結體大小差異不大，但倪元璐利用每個單字左重右輕的結構，來營造疏密錯落的效果。兩者一經對照，便各有不同的韻味。（洪）

《寂寞幽齋暝煙起》

軸　絹本　188×40公分
東京國立博物館藏

　　畫面中的漲墨在每一字的起始處成暈，十分規律，乾渴而細瘦的筆畫隨之而出，字的結體、大小頗為一致，間距勻稱，體勢無奇，行筆的速度也很緩慢。似乎是用小筆書寫或筆未發開的緣故，蘸墨之後的水分迅速被絹紙吸收，殘留的墨漬吃力地被擠壓出來，由濕到乾的變化，只在短短的幾秒間。人世間的無常迅疾，豈不也是如此？

　　晚明書家特別重視墨色的表現，董其昌以淡墨道出他平生對平淡天眞的追求，王鐸

　　以巨大的漲墨搖撼觀者的視覺靈魂不肯罷休，而倪元璐這幾處失焦的影像，是他眼中的世界。這世界，絢爛終歸於平淡……一切紛亂的現象與內在的不安將被弭平，消散於須臾，但是生命的掙扎卻還仍繼續。

　　抹去了劍拔弩張、怒猊抉石之氣勢與鋒芒，筆鋒所到之處，是風規自遠、不激不厲的斂袵含容。沒有太多要擺的姿態與左舒右放縱橫馳騁的意念，更多的是對這世界的因為出自於眞，所以不求形色，不求變化，而僅僅就是順任自然，當中若有奇異風

　　乃天骨帶來、非學可及」的時候，質任自然的心理渴求使已超越了重視形態的書寫，而完全以內在的裸裡為目標。桀驁不馴的骨格還在，矯如屈鐵，重若金石鏗鏘，中鋒行筆之必要、輕重急徐之必要，情感眞實與無心之必要、不可變異的精神價值之必要，永恆之必要，畫面中一一具足之必要。

景也不足為奇了。

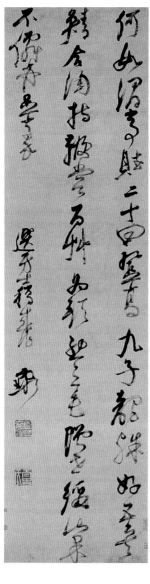

清 楊守敬《行書孟浩然詩》軸　紙本　165.1×35.7公分　北京故宮博物院藏

楊守敬（1839～1915），字惺吾，號鄰蘇，湖北宜都人。曾當赴日公使的隨員，在日期間致力搜求中國遺失的古籍，並教日人書法，影響頗大。楊守敬善考證、精鑑賞、尤工書法，四體悉備。其書法初學歐陽詢，後學顏眞卿、蘇軾，也學倪元璐，自成一家。此幅書法行筆略帶滯澀，峻峭緊勁，有一點倪元璐的影子。（洪）

倪元璐《草書五言律詩》軸　紙本

倪元璐身處晚明，審美觀自然也受到社會風氣的影響。書寫也會用濃墨起始，然後潤枯相映，造成一種迭宕跳

倪元璐字（上）
局部與臺靜農字
（下）局部之比較
兩人的枯墨撇筆
極為相似。（洪）

明末清初 王鐸《雒州香山作》 軸 1640年 紙本 247×53.2公分

王鐸（1592～1652），字覺斯，號嵩樵、癡庵道人、雪塘漁隱等，河南孟津人。天啓二年（1622）中進士，後來降清，官至禮部尚書。工書法，各體皆備，尤以行草獨樹一幟。善於佈局，濃淡疏密相間，長於險中求正。此幅書法，字頭濃墨渲染，看似敗筆，其實是刻意爲之，使全幅書法濃淡間錯有如音樂跳宕。這種書風正是晚明社會追求「奇、醜、拙」風氣之下的產物之一。（洪）

近現代 臺靜農《草書橫披》 紙本 24×60公分

臺益公收藏

楊守敬與臺靜農都是學習倪元璐典型的例子。尤其臺靜農學倪書，曾被大千居士譽爲「三百年來寫倪字的第一人」。臺靜農早期以倪元璐《題畫詩冊》爲範本，後來張大千贈其庋藏之《古盤吟》，浸潤既久，得其方、側並用之神髓。臺靜農曾批評王鐸書法爛熟傷雅，晚明三家，倪、黃二人能於放誕中謹守禮法，兼具儒者忠義之氣，審美格調極高，自不誣也。

《致寰瀛尺牘》

1642年　紙本　26.5×11公分
何創時書法藝術基金會藏

崇禎十五年十一月，清軍大舉入侵，攻破山東，震驚幾輔。原本已不復奉詔的倪元璐，此時接受兵部侍郎兼翰林侍讀的職銜，率敢死隊數百人北上救援。他在十二月出發，先抵潤州（丹徒），欲往史可法駐守的淮安借兵增援，沒想到淮安自守不足，無兵可分。江、浙救兵後到，卻無馬匹盔甲，毫無戰備能力。倪元璐見將士們士氣低落，只能另覓他途，召集鹽商從事，卻不得回應。必達京師的使命，驅策他不斷前進，即使無法捍衛國家，也要使君主無憂。但此行困難重重出乎他的料想，流寇亂軍和清兵佔領的城鎮，兵燹蠭起；臨清失守，袞、濟不保。有人建議他暫退觀變，他卻正色斥責：「吾千里勤王，有進無退，且北兵日南，進退皆危。與其退不免危，何如進更得全。君輩本以義從，不當復計利害。」十餘日後，義軍抵達都門，轟動京師，無人不驚。

整個義軍北上的過程，充滿了險阻困難，倪元璐一一克服了。他在臨行前寫給祝寰瀛的書信是無法預見後事發展的，但他可以作他應該做的事情。使命必達、分憂國難，義無反顧，都是知識份子在危難中忘卻個人利害的表現。書寫的意緒固然是倉卒迫切而不雍容舒緩，但卻是條理清晰的。

元璐晚年用墨的章法同樣呈現在這小字的書信之中。每次沾墨的量和書寫的字數成正比，也無心去理會墨色正比、刻意的變化，也無心去理會墨色的變化，心中繫念的只是國家危難，和離章法的事、心中繫念的只是國家危難，和離別後的子弟託管。倪元璐和祝氏的關係親密，書信往來都是家常瑣務、子弟學業和國事的建議，無所不論。言詞間親切而素樸，明白如話，想非熟稔之至，不致如此。

釋文：種種雲虹，非筆可謝。臨岐握別，實難爲懷。弟於今日初九抵潤州，明日渡江，三四日即到淮，相機爲達之計。虜破臨清是實，或傳尚（犯）袞、濟，未肯即去，或云已還薊者，江以南殊無定說也。弟義無反顧，一出兒山，此身即非吾有。家中義無反顧，時望正言。郎君七議甚偉，不另書謝。寰瀛老兄台座。十二月初九日。弟璐頓首。

何創時書法藝術基金會藏

明　史可法《手札》 局部　行書　紙本
25.1×341.2公分　北京故宮博物院藏

史可法（1602～1645）字憲之，河南開封人。崇禎元年進士，爲明末抗清的忠臣，死守揚州，最後城破被俘，不降被害。此書法緊勁，出於鍾繇而有所變化。史可法與黃道周、倪元璐同是忠烈名臣，舉其書法同賞並嘆。（洪）

明　黃道周《喜雨詩》 綾本　173.8×49.8公分　北京故宮博物院藏

倪、黃二人才學相當，交情莫逆。此書端嚴中有輕鬆之意趣，其源出於鍾繇、王義之，得其古、媚之韻味，但有《黃庭》、《宣示》遺意。倪元璐對黃道周的學問評價極高，遺長子倪會鼎拜黃爲師。黃道周用筆多實寡虛，中鋒提筆，線條緊致，字形結構與元璐相近。

黃道周《漳州新建王忠文先生碑》 局部　紙本
30×261.5公分　廣東省博物館藏

此書因爲碑文，故端謹不苟，筆勢鋒銳，結字稍類張瑞圖，空間疏密的安排異於一般唐楷的寫法，大小錯落，十分優雅而古意盎然。

種種
今知非复可涉阻近道亦难以進想不止於今日耳
九擾開兩四日復还三四日即別川淮相隔可至二千許計
復碎陈清是否夔委可尚匝亮淒亦悉即去
来三五里剧者江沔南村世皇竞亦義皇
延期一岂児曲沔乡即州蓄亏蒙中犹牘附宅
五言 郎真七嵗甚偉不另書付
衮儒亡兄喪虐
十三日羲之狽蠹

《畫竹卷》

紙本 水墨 36×248.6公分

台北故宮博物院藏

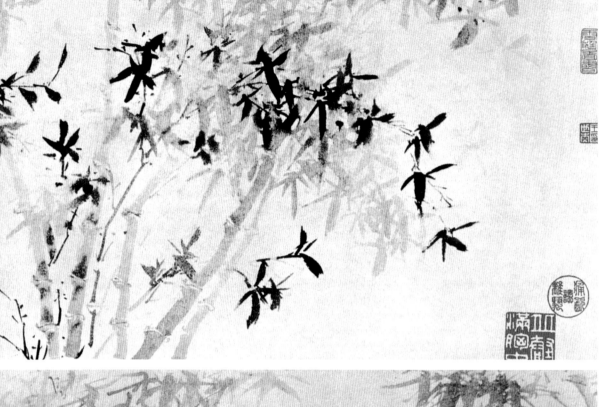

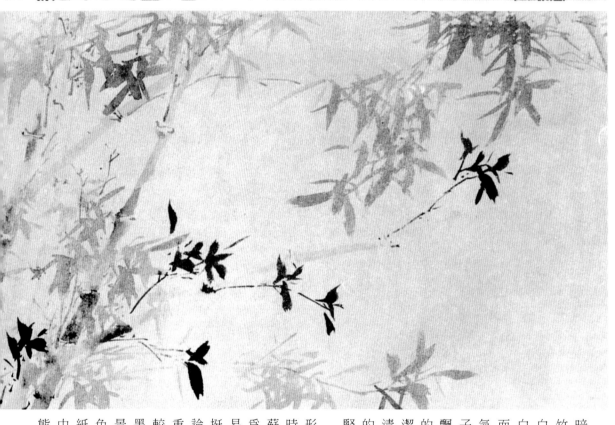

「疏影橫斜水清淺，暗香浮動月黃昏。」這幅竹畫給人的感覺，正是姜白石詞句中的情境，雖然白石道人並非形容竹影，而竹本身也沒有濃郁的香氣，但是這淡墨繪寫的竹子，像月夜水中倒影般的飄邈虛靈，又像粉妝輕盈的少女隔著紗簾，清透純潔而搖曳多姿。紙間一陣清香浮出，視覺被那無亂的、姿態橫生的枝與葉緊緊捉住。

竹的姿韻在影不在形，脫離真實的描寫，有時更能掌握物態的神韻。蘇軾曾與文同論畫竹，以為「嫩篠最為難寫，葉稚易柔，枝輕易弱，運筆得挺秀之意乃佳。」宋代畫論重點還在寫實，明畫則重意趣，在形體上不甚計較。倪元璐此畫全用淡墨，幾片濃葉點綴，鉤出景深，淡中還有更淡的顏色，墨色薄如雲霧、蠶紙，水分潤燥合度。佈局中密外疏，頗帶濃麗之態。

水法與墨法決定寫

28

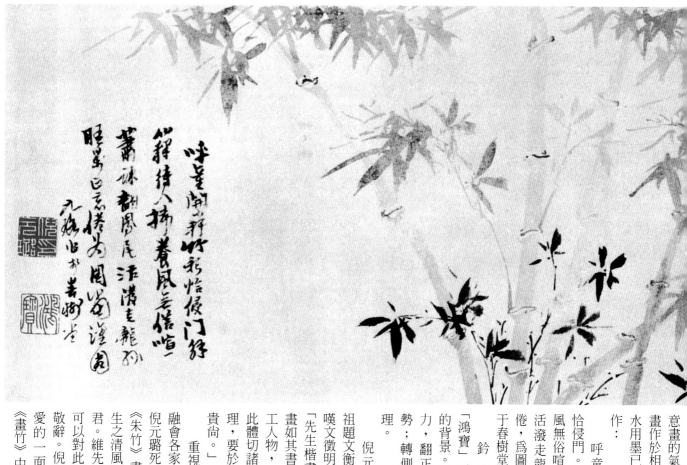

意畫的氣韻生動與否，此畫作於相當早期，觀其用水用墨已經很得要領。款作：

呼童開小軒，竹影恰侵門。解籜待人拂，養風無俗喧。竹幹葉片沈厚有力，翻正偃仰，各有形勢；轉側低昂，各有意理。

鈐「倪氏元璐」、「鴻寶」二印。相當閒適的背景。蕭疏翻鳳尾，活潑走龍孫。晤對正忘倦，爲圖當灌園。元璐作于春樹堂。

倪元璐在《爲潘安祖題文衡山先生畫》中讚嘆文徵明的畫藝，他說：「先生楷書爲國朝第一，畫如其書，遒疏嚴貴，由工人物，亦繪家楷聖也。此體切諸家，各能得其神理，要於我法自見，爲可貴尚。」

重視「自我主張」，融會各家，於書法亦然。

倪元璐死後，陳子龍在其《朱竹》畫上題：「維先生之清風勁節，可以對此君。維先生之道學文章，可以對此君。」作爲悼念的敬辭。倪元璐爲人親切可愛的一面，或可以從此《畫竹》中領略一二。

乾坤清氣萃于毫端的倪元璐

晚明昏闇的政治環境中，合理而堅守良知的生存之道，僅在少許大臣們的身上烙見，身為甲申死節名臣的倪元璐，在官場中是幸運而且智慧的一位。倪元璐不像東林黨人為堅持成見而過份激矯，總是在適當的時機發言，且輕重得宜，切中要旨。當黃道周和劉宗周面對國難無能因應而被崇禎皇帝叱為迂腐，王鐸遺憾自己身後貳臣之名的同時，倪元璐已爲下青史的一頁。倪元璐與當朝人士齟齬扞格，但僅僅是因爲妻子冒封的事被落職開住，他不曾遭遇梃杖一類的朝事被落職開住，他不曾遭遇梃杖一類的擅伐。他在崇禎枚卜閣臣的時候，亟求歸省，審時踱勢，知進退之道。倪元璐，熟悉他的人會因為他不平凡的膽識與平常的生活態度而對他的藝術重新評價。

構築園林，雅好奇石，賞鑑書畫，參與民俗，拜關雲長，占卜問事，遊玩勝景，文人雅集，國家傾危之際，生活還是要過的。檢視倪元璐的家書、文集或相關的歷史文獻，便能瞭解他平日的生活形態，藝術家的生活還是與藝術相關的。倪元璐的文藝特質表現在許多地方。朱彝尊《靜志居詩話》中記載：「〔元璐〕晚築室於紹興府城南隅，窗檻法式，皆手自繪畫，巧匠見之束手，既成，始歎其精工。……堂東，飛閣三層，扁曰『衣雲』，憑欄則萬壑千巖，皆在舄下。」

元璐本是畫家，繪事不假他人之手，因爲堅持生活的品味。他在醉白樓題詩，在曹娥祠讀碑，夏駕湖夜泛，基本上，他熱愛山林，喜歡清閒自在的生活。他在家書中對母親說：「明年（崇禎五年）決求南缺，奉母親

對德行的重視，是倪元璐與黃道周最被人推崇的地方，仁義道德須能於日常生活中實踐，而非空談的口號，因此，立身處世的種種態度，都是對這種價值觀的嚴厲考驗。倪元璐在〈豳風八圖贊爲蔣八公宮庶大夫人壽〉詞中說：「獮武多功，獮文多藻，不如獮德，獮德難老。」對於文武事功他認爲都不如德行行之久遠。而在〈題素盟社刻〉中：「願諸子循此志氣，務爲經制，又進之爲道德。」生命中最要固守而不可改易的事即是這種儒者「應然」的態度。

書法作爲一種藝術的發展，並不獨立於其他文藝之外，創作的觀念也無法置外於當代文藝思潮，比如當時流行的性靈文學或者強調情意的文學表現，左右著藝術風格與形式上的發展。比如對蘇軾的興趣，蘇軾文集在晚明大量被印行，與文人閱讀口味的轉變有關，而其被視爲文人的典範，則是因爲其學問成就與人生態度符合晚明文士的型態。書法界在法審美的要求——所謂的「遒媚」，亦即骨力與外形媚好之型態。倪元璐所塑造的書法形象美感與徐渭以來強調妍媚的觀念是同一層次，但他多了骨力的部分，而他骨力的來源，是他內在精神的專注力所致。他用筆上的鼓吹，蔚爲風潮。這種情況在當時也受到的鼓吹，蔚爲風潮。這種情況在當時也受到的節奏與速度的技巧，使作品畫面上有豐富的色調與筆觸，是其他書家所不及之處。

倪元璐的章法十分特殊，具有像音樂一

重遊秦淮河。南掌院比司業又清閒，可一意遊玩，無所拘束也。」是何等狷暇的口吻！對於這些死節名臣，一般人的認知似乎太嚴蕭了。

首先，倪元璐的書法融會歷代書家長處的觀念如出一轍。倪元璐的書法即是在這種時尚與觀念下的產物。

倪元璐取法的對象其所指涉的意涵必須先被探討，以觀察出他整個藝術創作的基本精神。倪元璐書法最主要的學習對象是蘇軾和顏眞卿，這兩者在藝術風格與藝術精神上的象徵意義是十分接近。兩者都有豐肥腴潤的形體，蘊含著莊嚴的體勢與忠義的氣質。兩者形象所產生出來的美感經驗，都與倪元璐內在精神氣質相呼應。

其次，元璐用筆依大小字型態不同，小字用方，多作行楷，大字用圓，多寫行草。至於布局與章法，倪元璐重視結體的疏密感，一般作左密右疏，疏密相間的配置。字字獨立但很緊湊，用拉長的線條來調節不通風的行氣，行距很寬，字距很緊與當時王鐸、張瑞圖、黃道周等人的書寫方式很像。

倪元璐書法所具有的獨特的藝術性，在於他方圓並用的筆勢，以方筆呈現爽颯駿利的放逸，以圓筆表現含容蘊藉的態度，既有陽剛又兼柔媚的組合，十分符合黃道周對書

倪元璐和他的時代

般的旋律性,抑揚頓挫的行筆起伏特別明顯,行氣進行以字群為單位,書寫的節奏感豐富而有秩序,畫面中有許多種調子卻不凌亂,注意空間留白所形成的無聲的音響,並且以繪畫性的虛實調和用筆與章法的關係。

在明代書家企圖走出傳統,走向自我風格的展現時,倪元璐以自己的調子書寫性靈,他的筆法超越董其昌的平淡而更有變化,他充分展現出性格中的真實,卻比徐渭更加嚴謹,他比張瑞圖多了一份含蓄圓融,比黃道周多了隨興自在,比王鐸多了自然無意。

倪元璐對前人是尊重的,他的書法觀必然受到時俗的影響,但絕對自有見地,這些只能從其作品中求取,別無他途。可以瞭解的是他認同董其昌臨摹取神的觀點而且身體力行,在用筆上卻與之相反。徐渭所謂「媚者蓋鋒稍溢出,其名曰姿態,鋒太藏則媚隱,太正則媚藏而不悅,故大蘇之以側筆取妍之說。」與其作品若合符契。在作品形式上,長條幅的尺寸適合表現連綿,但倪元璐堅持字字獨立的型態,雖然偶有連筆,但從無懷素連綿而下的草法。懷素一派在當時被視為俗體、俗筆始與張弼等人的風格有關,黃道周論「草書以歐陽詢初集右軍《千文》為第一,懷素最下」,或許能為倪元璐缺乏的文獻資料作一有力的註腳。

黃道周說「作書是學問中第七、八乘事」,倪元璐的態度卻是不同。他〈為潘安祖題文衡山先生畫卷〉中的文字表明他對繪畫的熱情,而在〈題朱宗遠畫冊〉中更有他對繪畫的見解,他說:「宗遠所仿諸家人不可及者,蓋有四傳,以性靈傳筆墨,以繩尺傳才力,以學問傳意思,以道理傳興會。凡畫,不性靈不法,不繩尺不創,不學問不空,不道理不怪。此皆以其小離為其大合。」這雖然是針對繪畫的創作而論,但書法與此絕無二致。倪元璐指出性靈、規矩、學問、道理對藝術創作的重要影響,他認為缺乏性靈、涵養、逾越規範、不通物理,將失去藝術的創意表現與境界。

倪元璐所塑造出的渾深不佻靡的書法意象,代表了他那個時代知識份子身上所肩負的重擔,空靈淡雅的閒情已經消失,隨之而來的是歷史無情的考驗,他們沒有上一代清閒安逸的命運,卻經常有一種不知所措的無可奈何的潛意識,字裡行間都顯得急切而有被壓抑著的情緒,有時卻又釋放出一種渾穆靜定的姿態與無須修飾的華美。他們提煉出一種拙媚並重的美感,有別於金石書家亂頭粗服的野逸,卻指引出了幾個世紀以後的方向……

倪元璐的書法在當時並未受到太多推崇,除了黃道周別具隻眼,對其有極高的讚譽,認為他足以媲美蘇軾、王羲之,並將在未來大放異彩,是已經預見他書法具有時代的前瞻性與超越的永恆價值。翻騰的歷史正寫在他跌宕而含蓄,澎湃如奔雲的墨跡上,藝術的弔詭,不也如此。

閱讀延伸

《中國美術全集·書法篆刻編5·明代書法》台北:錦繡出版社,1989年。

《明末清初書法展——忠烈·明臣·遺民·高僧》台北:何創時書法藝術基金會,1996年。

年代	西元	生平與作品	歷史	藝術與文化
明神宗 萬曆廿一年	1593	閏十一月十六日生於浙江山陰。按此年閏十一月十六日應為公曆1594年1月7日,為壞。	王錫爵入閣為首輔,李如松克日軍於平壤。	徐渭卒。釋普荷(擔當和尚)生。王稺登
萬曆廿五年	1597	習毛詩,終身不忘。大父每隨事命對。	顧憲成病衰乞歸。閩浙贛大水、川豫晉陝早饑。畿內、山東、徐州蝗災。	項聖謨、楊文驄生。茅坤書《雜詠卷》。
萬曆三十七年	1609	領鄉薦,父倪凍引疾辭歸。	王鐸就學河東書院,開始學畫。吳偉業生。吳彬作《山陰道上圖》。	冒襄生。趙左作《秋山紅樹圖》。婁堅書
萬曆三十九年	1611	客有攜元璐所書扇游雲間,陳繼儒見之驚歎,以為仙才。	河套韃靼部犯甘州(甘肅張掖),官軍禦之。	《四十二章冊》。李士達作《寒林鍾馗圖》。

帝號	年號	西元	生平	史事	藝文
光宗	泰昌元年	1620	三應會試不第，喟然嘆曰：「窮達固有命，要不堪以無用空言消磨歲月。」作讀誼自警。	紅丸、移宮兩案興起。遼東經略熊廷弼罷職。熹宗即位，賜魏忠賢世蔭，封乳母客氏為奉賢夫人。	學者惠士奇卒。書法家萬經卒，享年八十三歲。
熹宗	天啟二年	1622	登進士。與黃道周、王鐸等人一同入選翰林院庶吉士。	天主教耶穌會傳教士湯若望來華。取西平堡、廣寧，熊廷弼退入山海關。後金軍	王世貞《爾雅樓所藏名畫》出版。
莊烈帝	崇禎元年	1628	上疏奏毀《三朝要典》。作《戊辰春》五律十首。	命袁崇煥為兵部尚書，督師薊遼。命燬《三朝要典》。鄭芝龍降明。	《擬山園選集》出版。王鐸
	崇禎二年	1629	遷南京國子監司業。奉母命寫《金剛經》一部。書《舞鶴賦》長卷。	認定魏忠賢逆案。徐光啟、李天經等人編《崇禎曆書》。袁崇煥下獄。	黃道周作《奉張燿之詩軸》。李流芳卒。朱
	崇禎四年	1631	作《家書》。閏十一月，上疏請讓官黃道周，並請召還劉宗周。	高迎祥、張獻忠等大會農民軍於山西。黃道周回奏三疏，詔下，降調三級。	黃道周作《雙溪口惠政碑卷》。王鐸題簽。舊拓顏真卿《爭座位帖》。郁慶逢《郁氏書畫題跋記》成書。《宜人楊氏墓誌銘》。
	崇禎五年	1632	九月，第三次上疏乞歸未允，作《憶母遂病，三上疏求歸不允，即賦十首》。	海盜劉香乘荷蘭人擾福建，攻閩、廣、浙沿海。後金軍攻察哈爾。	學者顧棟高卒。揚州八怪之一的汪士慎生。王鐸作《宜人楊氏墓誌銘》。張溥為復社合七郡文會於虎丘。
	崇禎七年	1634	邊南京庶子兼翰林院侍讀，掌右春坊事。上〈制實〉、〈制虜〉各八策。作《竹石圖》。		
	崇禎九年	1636	罷歸南返。舟中作《兒易》。作《致倪獻汝尺牘》三、四。作《文石圖》。	皇太極稱帝，定國號為大清，改元為崇德。高迎祥部下推李自成為闖王。	董其昌卒、文震孟卒。
	崇禎十年	1637	返紹興，治宅城南之羅紋。	張溥、張采等召集復社士子大會於蘇州虎丘。	黃道周作《松石圖》。書《小楷趙文毅公文集序卷》。
	崇禎十二年	1639	《贈平遠詩畫冊》完成。	清軍攻破濟南。清分設漢軍八旗，主要為投降之漢人軍隊。	陳繼儒卒。
	崇禎十三年	1640	《水墨山水圖》完成。作《長公親翁歸尺牘》。作《山水扇面》。作《雲嵐秋樹圖》。	清軍攻杏山，敗祖大壽、吳三桂之師。	崔子忠作《桐蔭博古圖》。
	崇禎十四年	1641	兩浙三吳大饑，元璐協助賑災。著成《兒易內儀》六卷《兒易外儀》十五卷。	張獻忠入湖廣，攻荊門。李自成破洛陽，殺福王朱常洵。清軍大敗洪承疇於松山。	張溥卒。王鐸書《琅華館帖冊》，同年該帖刻成。黃道周作《空山啼鳥圖》。
	崇禎十五年	1642	下詔復起元璐為兵部右侍郎兼翰林院侍讀學士。作《致寰瀛尺牘》、《山水卷》。	清軍入關，分兵趨通州、天津，連破薊州、真定等地。李自成克襄陽，入荊州。	李贄評點《西廂記》木刻插圖本刊行。黃道周為倪元璐母壽作詩冊。
	崇禎十六年	1643	率三百騎自淮安道間抵京城，崇禎帝即日召見，補充經筵日講，擢戶部尚書兼翰林院學士。作《致寰翁尺牘》。	李自成陷承天，張獻忠陷蘄州。清太宗死，子福臨嗣位，為世宗章皇帝，改明年為順治。	王原祁生。汪珂玉《珊瑚網》成書。王世貞《弇州山人稿》一七六卷、續稿》出版。張丑卒。
	崇禎十七年	1644	京城淪陷自縊而亡。	李自成在西安建國，國號大順，並破居庸關，陷京師，崇禎皇帝於煤山自縊。	張瑞圖卒。范景文、崔子忠卒。